U0127658

漫画体坛精彩瞬间

李海峰 ☆ 主编

美妙节奏
MEIMIAO JIE ZOU

東方出版社

图书在版编目（CIP）数据

美妙节奏/李海峰 主编. —2 版（修订本）. —北京：东方出版社，2012.9
（漫画体坛精彩瞬间）
ISBN 978 -7 -5060 -5373 -0

Ⅰ.①美…　Ⅱ.①李…　Ⅲ.①漫画—作品集—世界—现代　Ⅳ.①J238.2

中国版本图书馆 CIP 数据核字（2012）第 224871 号

漫画体坛精彩瞬间——美妙节奏（修订版）
（MANHUA TITAN JINGCAI SHUNJIAN – MEIMIAO JIEZOU

主　　编：李海峰
责任编辑：李椒元
出　　版：东方出版社
发　　行：人民东方出版传媒有限公司
地　　址：北京市东城区朝阳门内大街 166 号
邮政编码：100706
印　　刷：北京京都六环印刷厂
版　　次：2012 年 10 月第 2 版
印　　次：2012 年 10 月第 1 次印刷
印　　数：1—5000 册
开　　本：850 毫米×900 毫米　1/16
印　　张：9
字　　数：3 千字
书　　号：ISBN 978 -7 -5060 -5373 -0
定　　价：24.00 元
发行电话：(010) 65210059　65210060　65210062　65210063

序 言

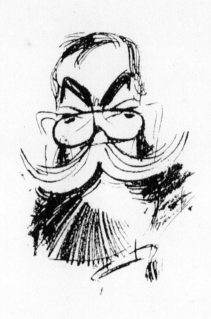

　　此次受邀为"漫画体坛精彩瞬间"系列图书作序，我感到十分惊喜。这套图书是世界漫画家集体支持奥运的伟大壮举，能为此书作序，这是我的荣幸。

　　"漫画体坛精彩瞬间"系列图书包含了全世界80多个国家300余位著名漫画家的作品。他们的作品在世界各国的漫画大赛屡获殊荣，深受世界人民的喜爱。无论他们居住在亚洲、欧洲、美洲、非洲还是大洋洲，他们都以各自不同的风格与色彩描绘出奥林匹克的快乐瞬间，为中国人民展现了一幅幅天马行空的美妙画卷。

　　奥运会是全世界爱好和平、爱好体育的朋友们的一次盛大聚会！它得到全世界各国人民的关心与支持，其中也包括众多当代世界漫坛的著名漫画家们。

　　"漫画体坛精彩瞬间"系列图书便是世界各国漫画家在中国的一次集体亮相，这是世界漫画界的盛大聚会，希望这套图书给爱好和平的中国人民带去快乐和愉悦，为中外人民架起一座友谊的桥梁！

　　我真诚地希望东方出版社出版的这套图书成为北京奥运会的友好使者，将欢笑与睿智带给世界各国人民，同时祝愿中国的漫画与绘画事业蓬勃发展！

　　祝福北京！

　　祝福奥运！

<div style="text-align:right">

欧洲漫画联盟创始人

[比利时] 罗纳德·列宾

</div>

前　言

　　漫画作为独特的艺术门类，深受世界人民的喜爱，人们把漫画称之为没有国界的世界语，并被西方艺术评论家们誉为"第九艺术"，漫画艺术被提升到一个前所未有的高度。在许多国家漫画已经升格为与绘画、雕塑、版画、摄影、建筑并称为当代艺术六大门类的艺术，漫画艺术是人类智慧的结晶，它凝聚着人类文明的精华，正是这些深厚的文化积淀作为养料，使漫画发挥出强大的艺术生命力。

　　不同的社会背景、政治背景以及不同民族赋予漫画不同的定义，但是有一点是基本相同的：漫画是笑的艺术。然而，如果仅仅把漫画理解成笑的艺术，显然是片面和肤浅的。其实，这种笑的艺术已涵盖了一切美的形态。有人曾把漫画比喻成绘画、哲学和文学的集合体、混血儿，它既有绘画特征又具有哲学和文学理念，是涉及绘画、哲学和文学的"边缘"艺术。这种解释虽有些调侃之意，但道出了漫画艺术的基本特性，单从这一点来讲，漫画是有别于其他的门类的绘画艺术。纵观漫画历史的发展轨迹，无论是大到政治题材的讽刺漫画抑或小到生活题材幽默漫画，它们都具有令人发笑、深思和启智的功能。从而我们总结出，大凡漫画都具有引人开怀、发人深思、启人心智的三大特质，这三大特质就是漫画的基本特征。

　　漫画通过夸张变形，诙谐幽默和荒诞不经等手段，表达事物的精神实质，并向人们传递文学和哲学理念。欣赏者通过思维活动在这种不协调和出乎意料的状态下，产生审美的愉悦和快感，并形成了审美情趣。

世界各地的漫画家凭借其天马行空的想象力和创造性思维，为我们这个东方古国描绘出千百个精彩奥运瞬间。在材料使用上，它不受绘画品种的限制，例如油画、雕塑、版画、水彩、喷画、国画等等，一切绘画手段均为其所用，从而丰富漫画艺术的表现形式。

艺术家们依据自己的艺术原则和立场，强调精神的表达与情感的自然流露，运用多元化的表现手法，在画面上创造出他们的精神取向、趣味格调和心灵向往。作品风格更是丰富多彩——从新写实主义到后现代流派，从新表现主义到装置影像，几乎涵盖了当代艺术的所有流派。

2008北京以盛情和对世界的美好祝福迎接来自世界各国的体育健儿和朋友们，欢迎世界各国、各地区的人们加入奥林匹克这人类"和平、友谊、进步"的盛典。来自世界五大洲的杰出漫画家们用他们的作品表达出对北京的期待与真诚祝福，尽管肤色不同、语言不同、种族不同，但我们共同分享奥林匹克的魅力与欢乐，共同追求着人类和平的理想，我们同属一个世界，我们拥有同样的希望和梦想。画家们用热情、感动和激情绘出奥运的快乐瞬间，是每一位画家传承体育与艺术结合的奥林匹克运动的精髓，他们为奥运健儿欢呼，为艺术喝彩。

2008北京的梦想连接着整个世界，连接着所有人的奥运情结，同样她也连接着全世界的漫画家们，他们关注奥运、关注中国、关注北京，他们期待着2008的美好时光！

2008年，在中国——北京，奥运漫画书系让全世界的艺术家在这个舞台上尽情地舞出绚烂多彩的舞姿，为2008北京奥运会增添一笔绚丽的色彩！

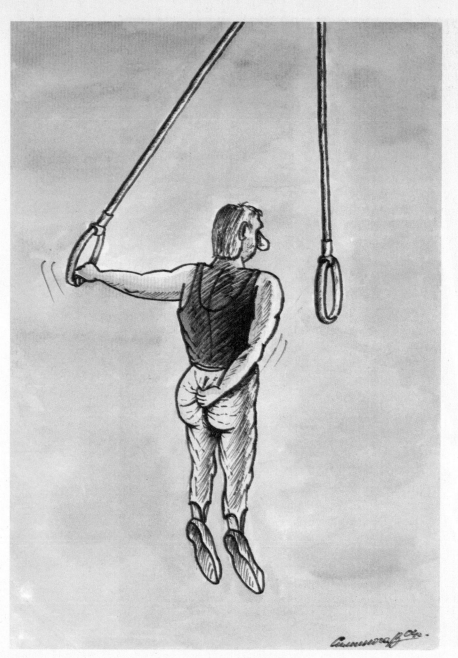

斯米罗格—乌克兰

美妙节奏

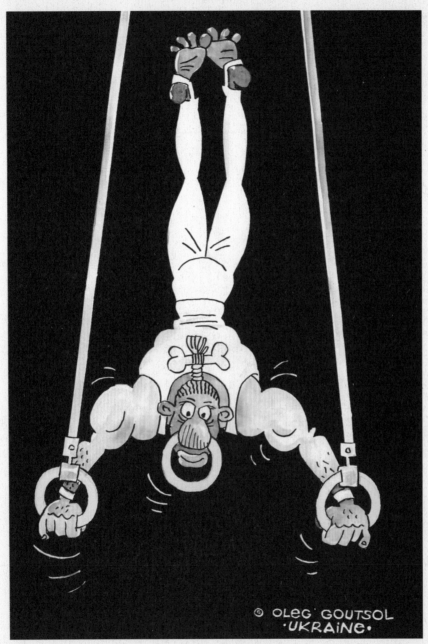

阿里克桑德—俄罗斯

比利－阿根廷

库斯特维斯奇－乌克兰

美妙节奏

丹尼尔-乌拉圭

斯坦卡维斯奇-塞尔维亚

克里-叙利亚

科索布金—乌克兰

美妙节奏

帕维—罗马尼亚

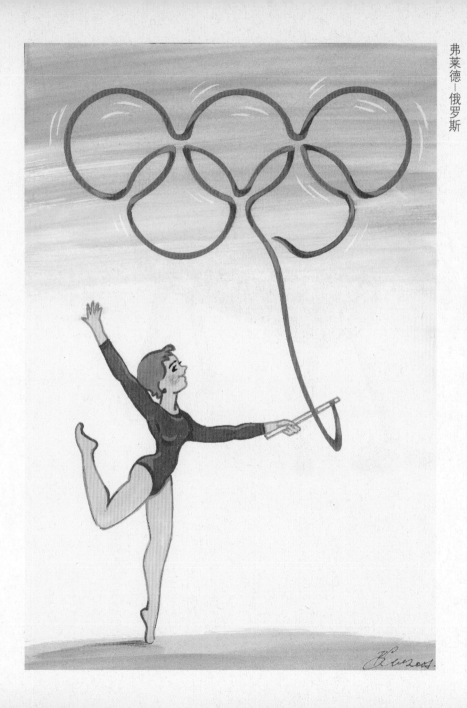

弗莱德—俄罗斯

萨德奇-伊朗

萨德奇—伊朗

Saeed

漫画体坛 ● 精彩瞬间

萨德奇−伊朗

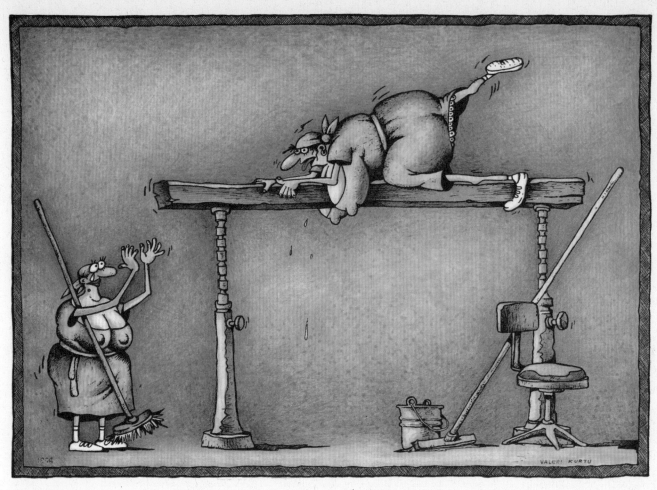

库图－德国

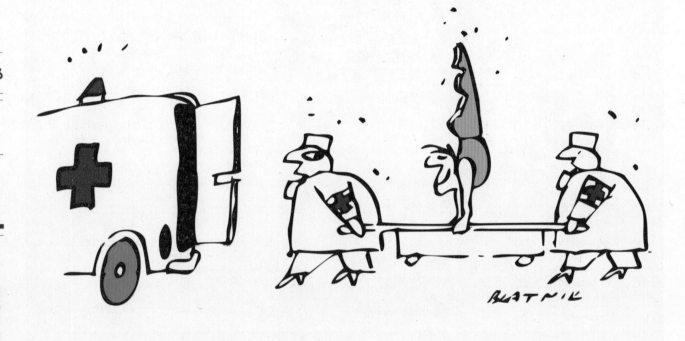

伯莱尼克-塞尔维亚

伯莱尼克—塞尔维亚

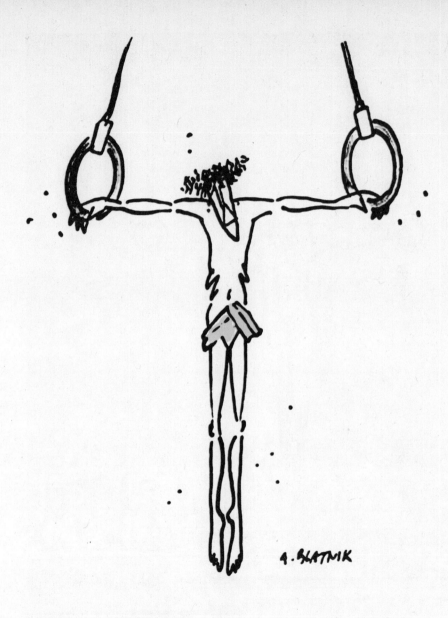

美妙节奏

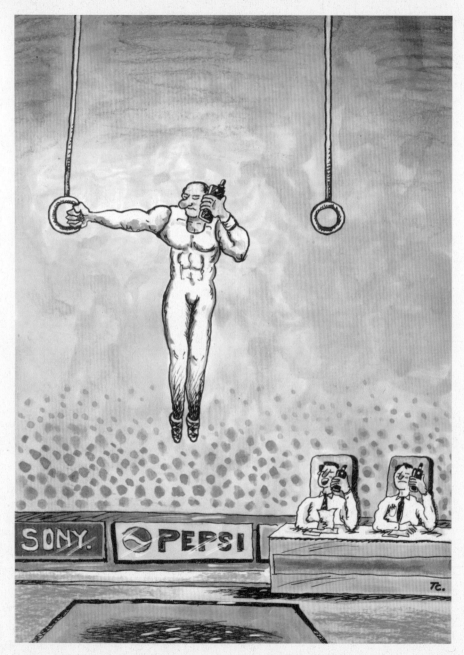

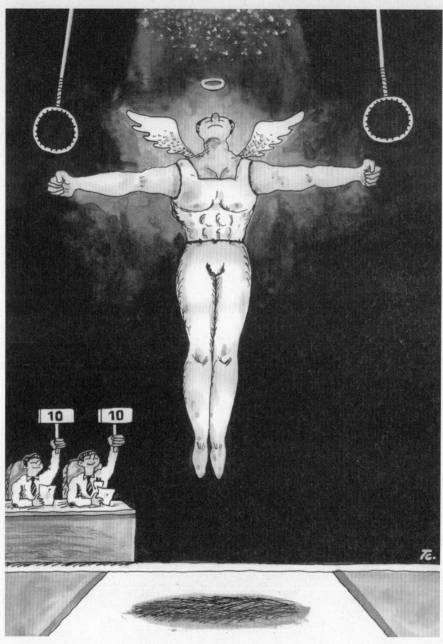

楚塔万—泰国

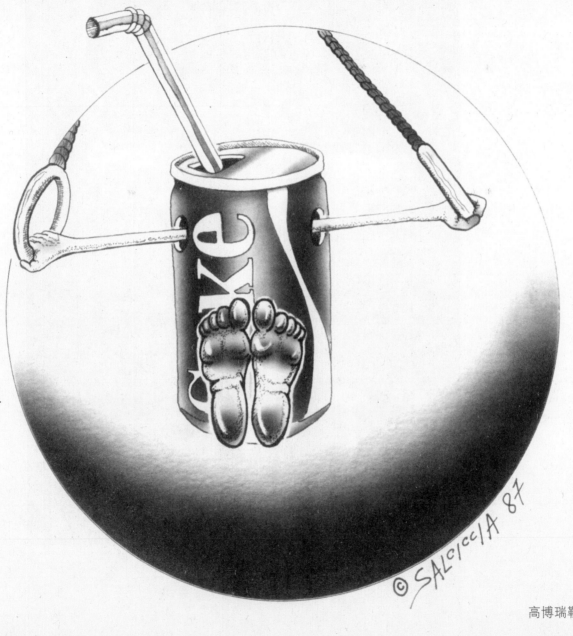

高博瑞勒－意大利

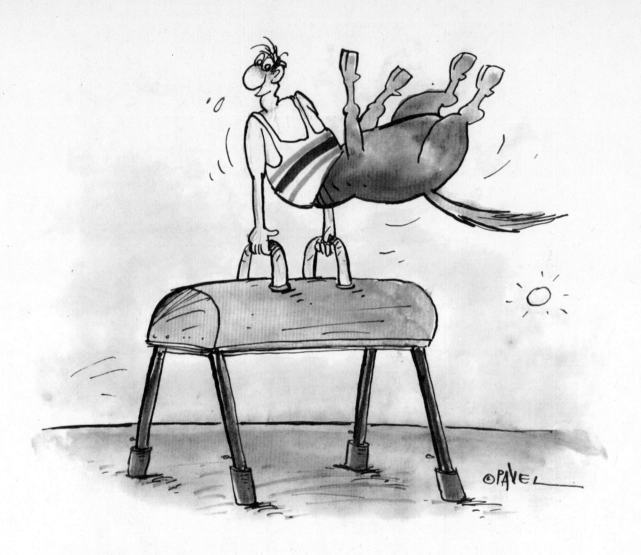

帕维-罗马尼亚

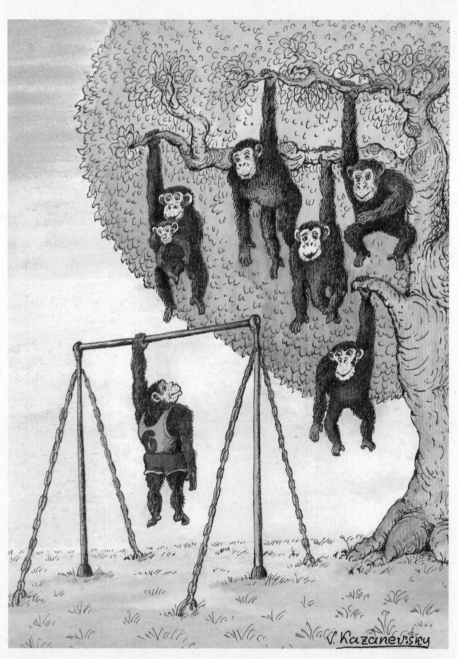

卡赞尼弗斯基—乌克兰

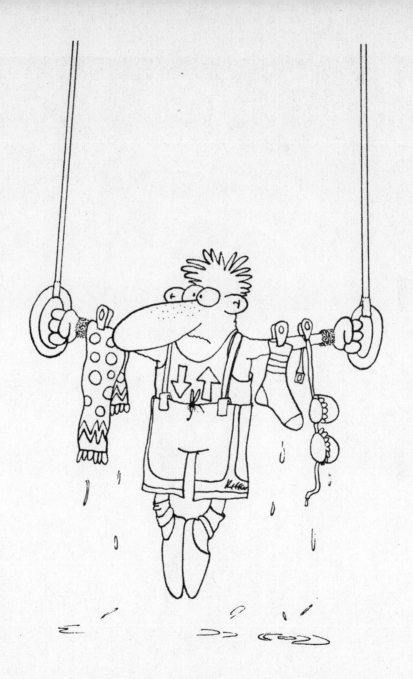

卡特黑讷曼—德国

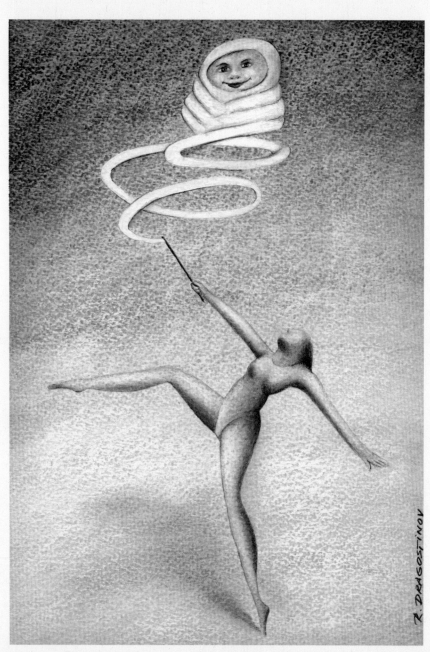

R. DRAGOSTINOV

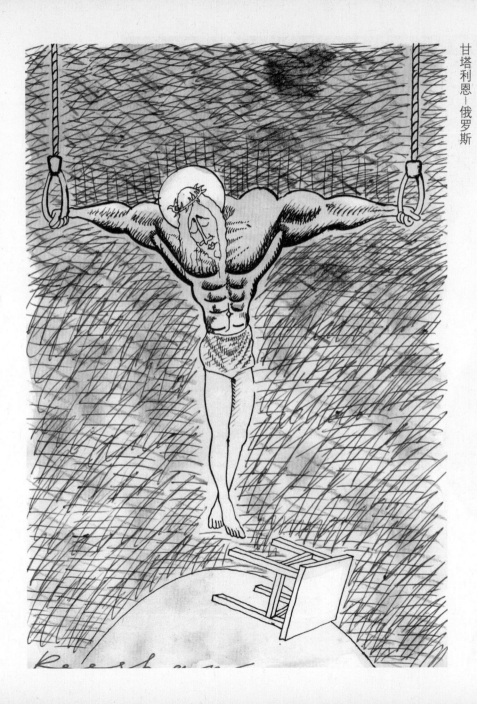

甘塔利恩─俄罗斯

漫画体坛 ● 精彩瞬间

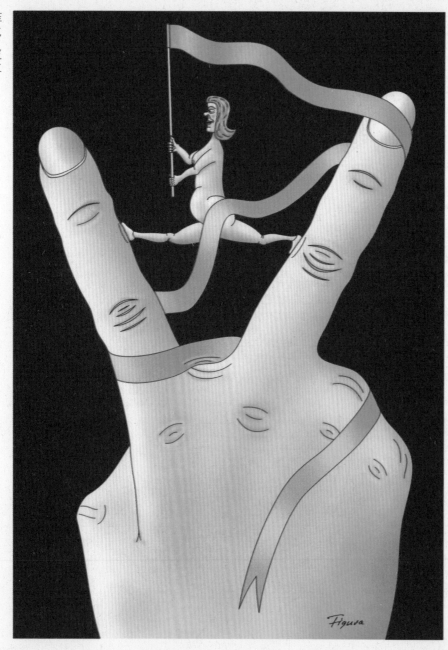

博罗特纳—捷克

MARIE PLOTĚNÁ

奥缇兹—西班牙

美妙节奏

莱默斯—西班牙

安第－俄罗斯

纳姆奥特兹-爱沙尼亚

奥斯曼-黎巴嫩

普海恩－斯洛伐克

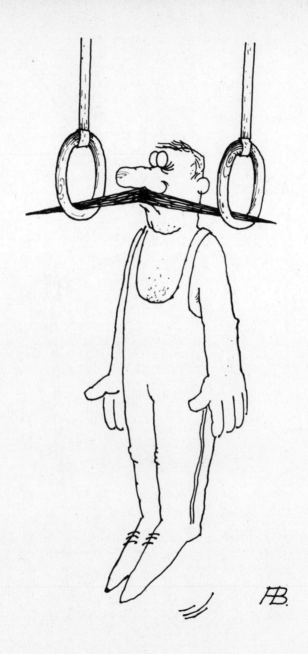

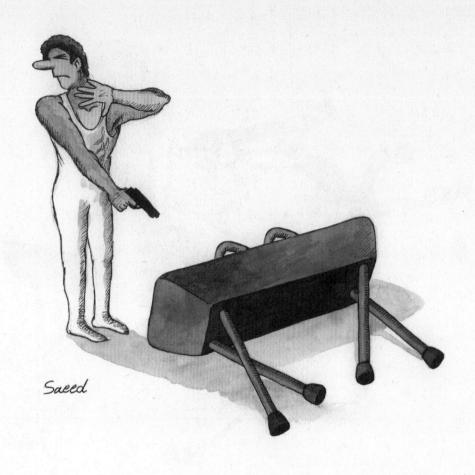

Saeed

萨德奇－伊朗

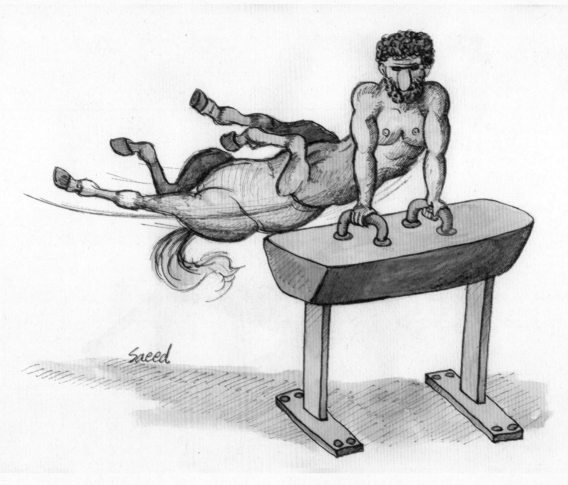

Saeed

萨德奇－伊朗

萨德奇－伊朗

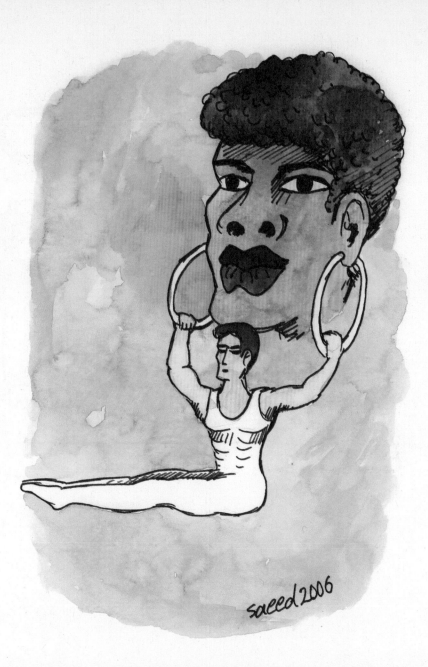

saeed 2006

塔里姆诺维-英国

克纳斯-荷兰

美妙节奏

科斯塔迪诺斯-希腊

王罗廷-中国香港

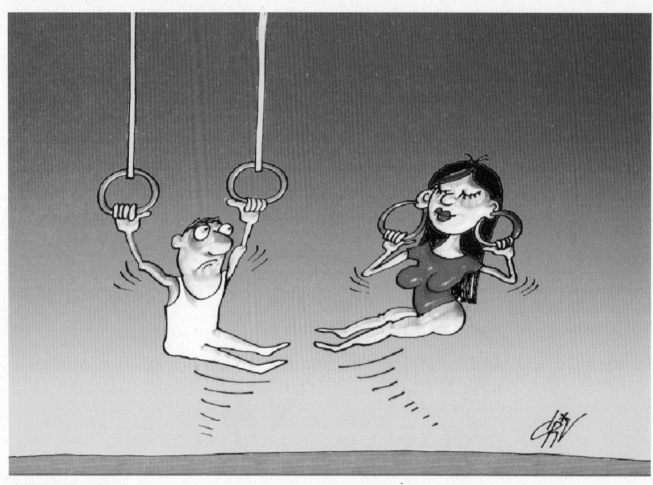

克里斯廷诺-伊朗

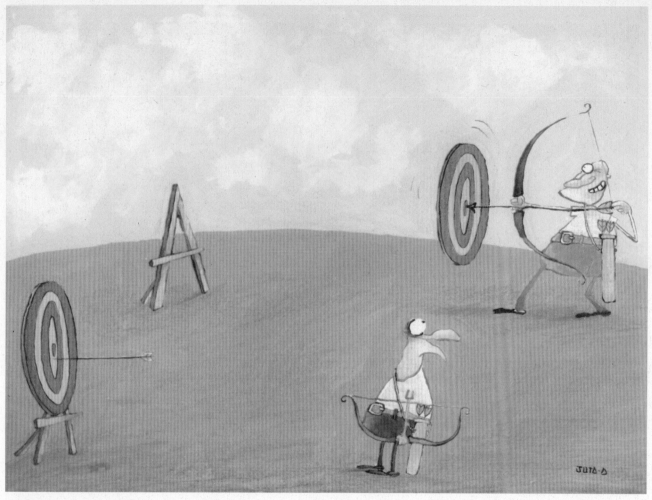

安塔尼奥卡斯特-巴西

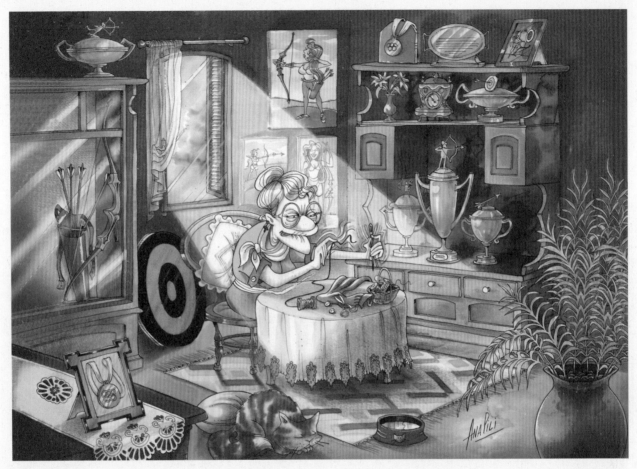

美妙节奏

比利-阿根廷

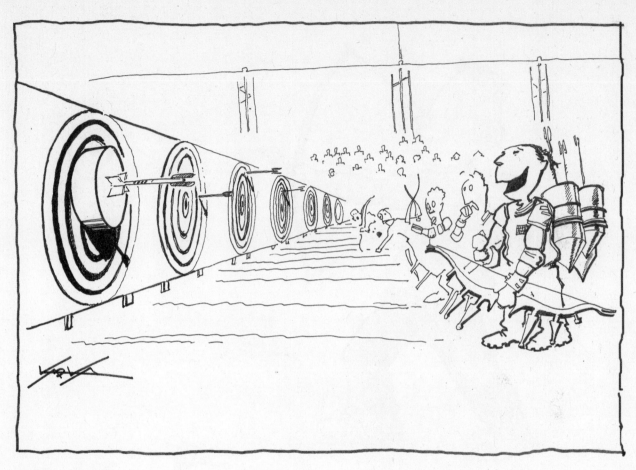

阿拜莱兹-西班牙

米莱萨—印度尼西亚

罗沙波尔—伊朗

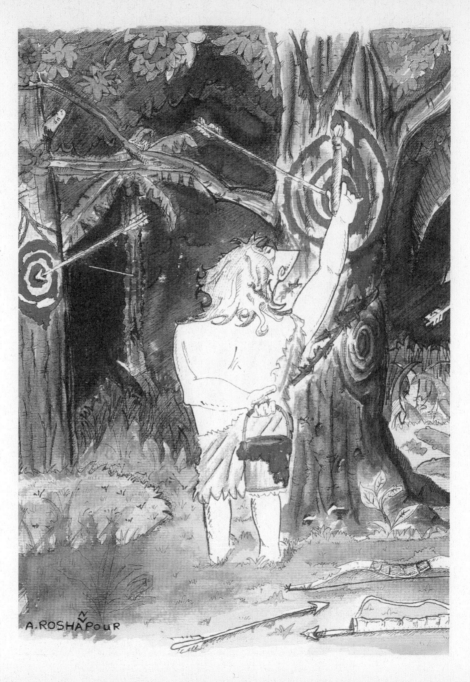

A.ROSHAPOUR

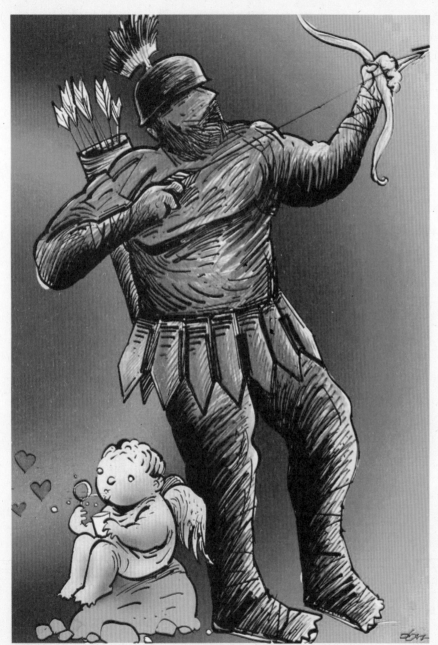

古瑞尔－土耳其

尼考拉拉尼塔—罗马尼亚

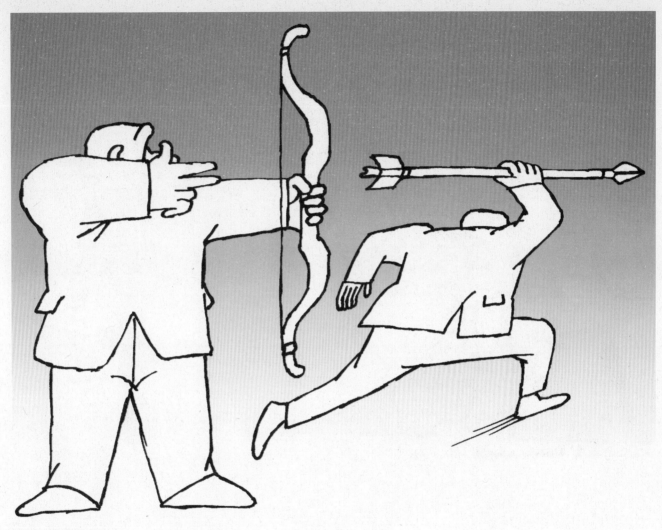

图尼－俄罗斯

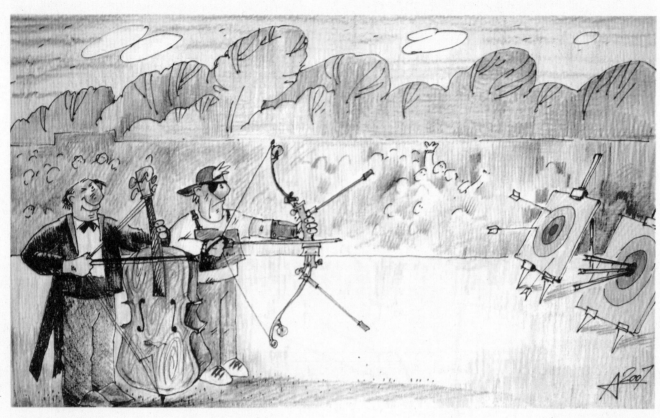

安第-俄罗斯

塔里姆诺维—英国

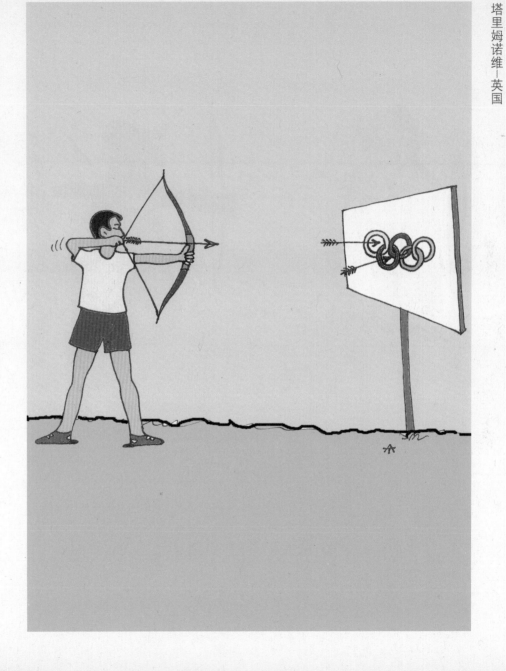

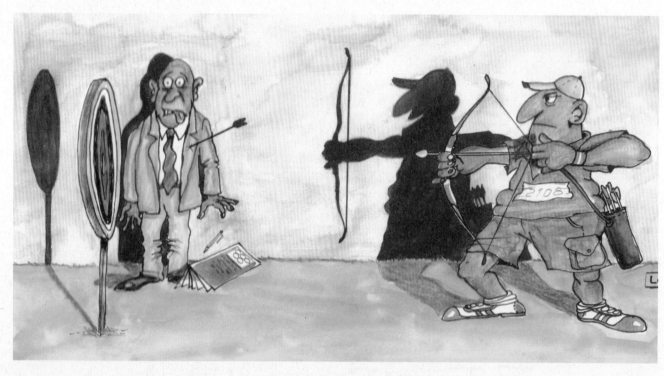

瑞莫里-阿根廷

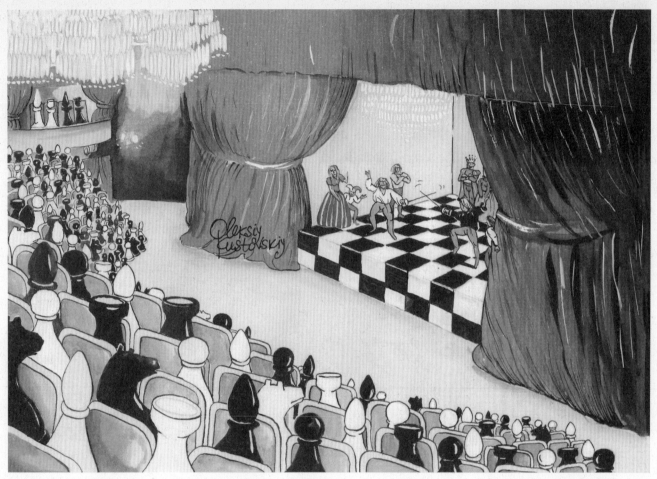

库斯特维斯奇－乌克兰

美妙节奏

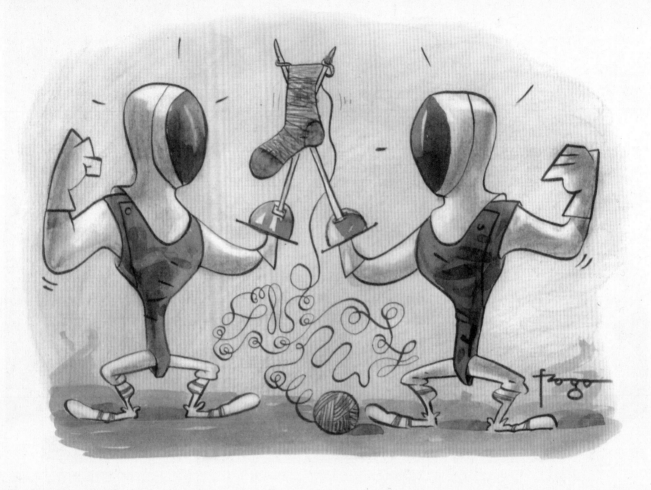

戴沃瑞弗拉格－巴西

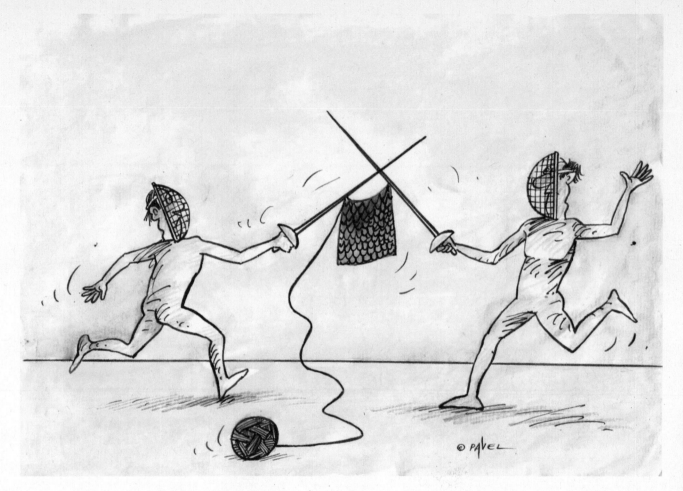

帕维-罗马尼亚

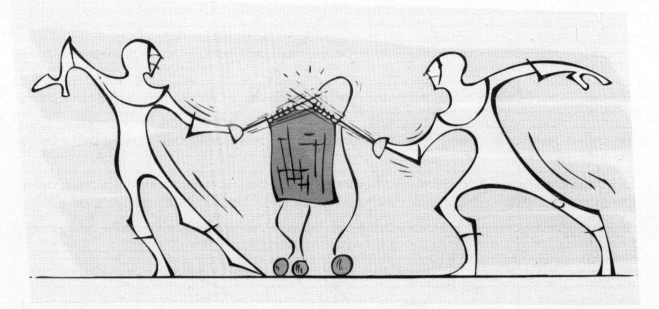

阿里多斯提－伊朗

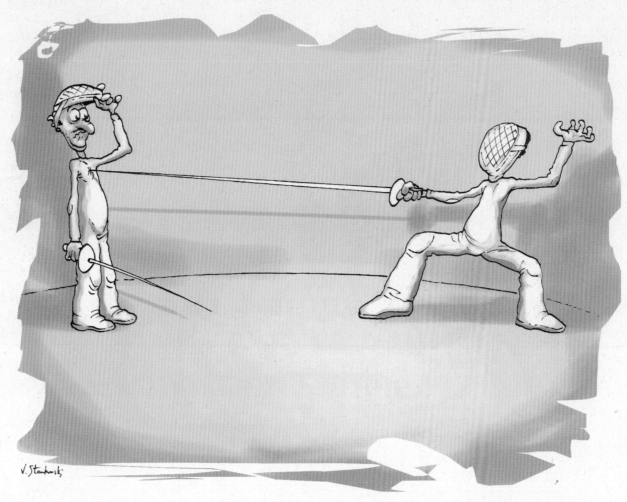

漫画体坛●精彩瞬间

斯坦卡维斯奇-塞尔维亚

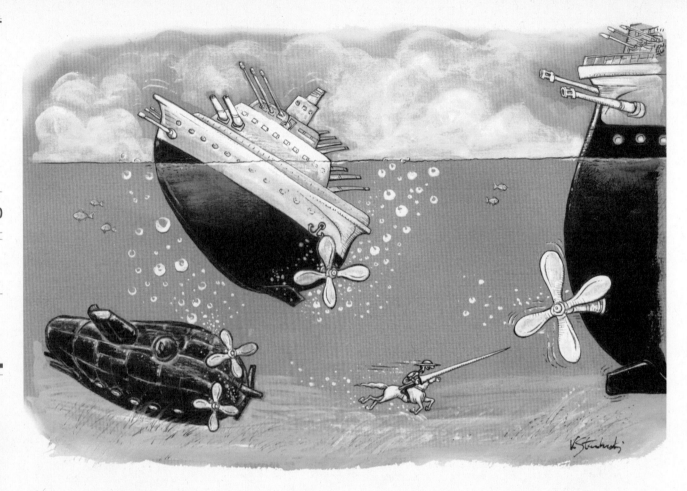

斯坦卡维斯奇-塞尔维亚

劳曼－荷兰

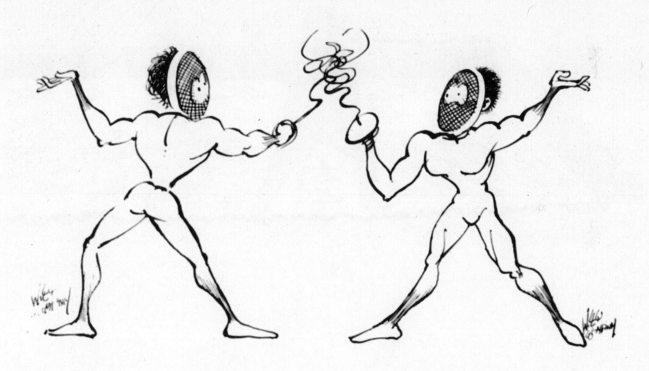

美妙节奏

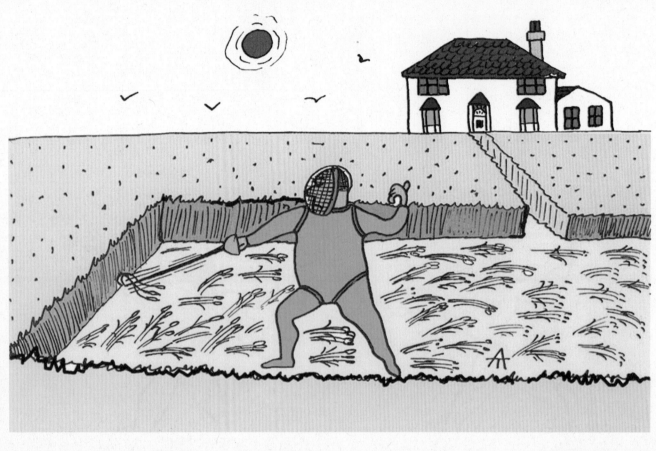

塔里姆诺维-英国

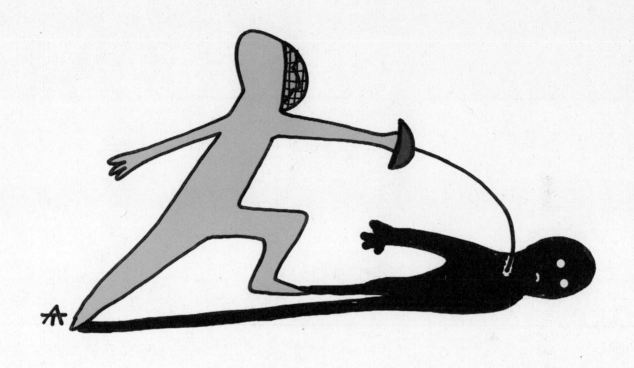

塔里姆诺维-英国

美妙节奏

FALCO

卡洛斯—古巴

米兰科维奇-塞尔维亚

克里－叙利亚

扎恩科维－俄罗斯

漫画体坛●精彩瞬间

GIOSU

康斯坦丁-罗马尼亚

亚乌兹－土耳其

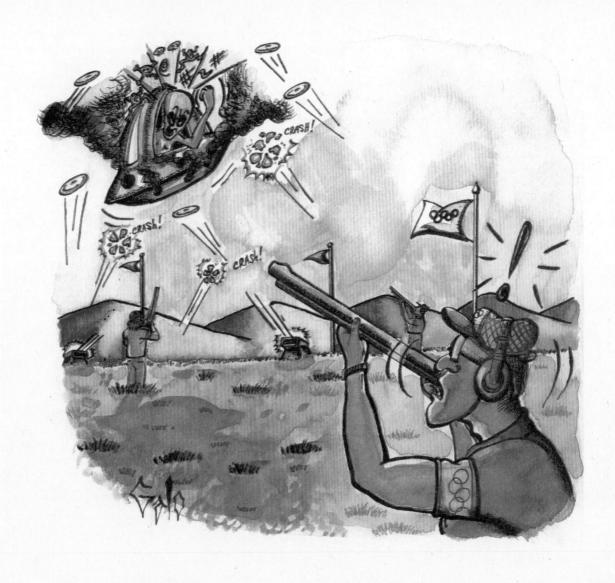

迈德瑞-智利

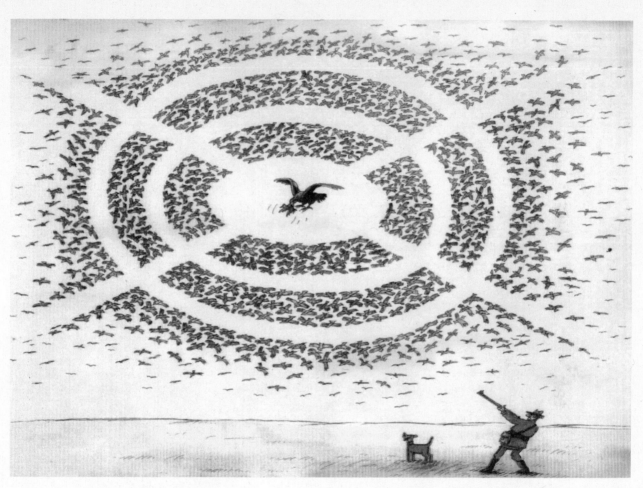

帕维-罗马尼亚

维克多—俄罗斯

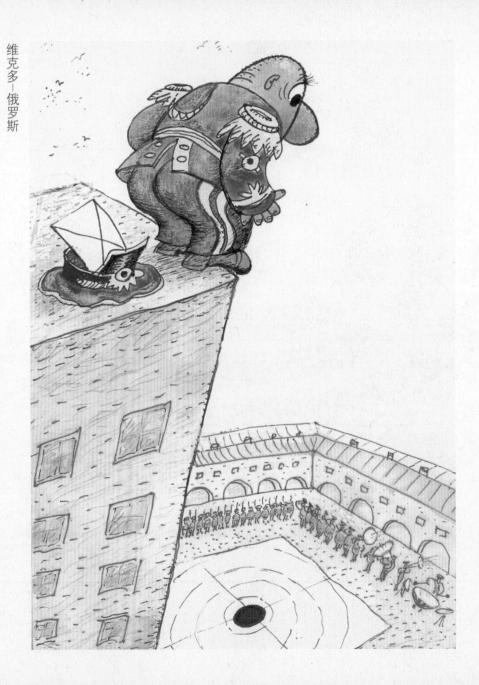

甘吉－也门

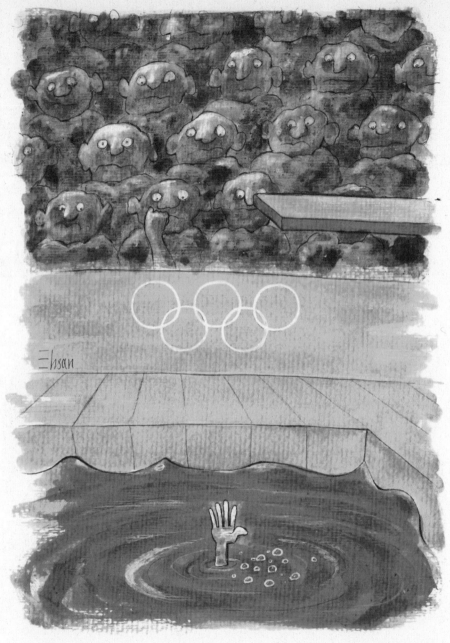

美妙节奏

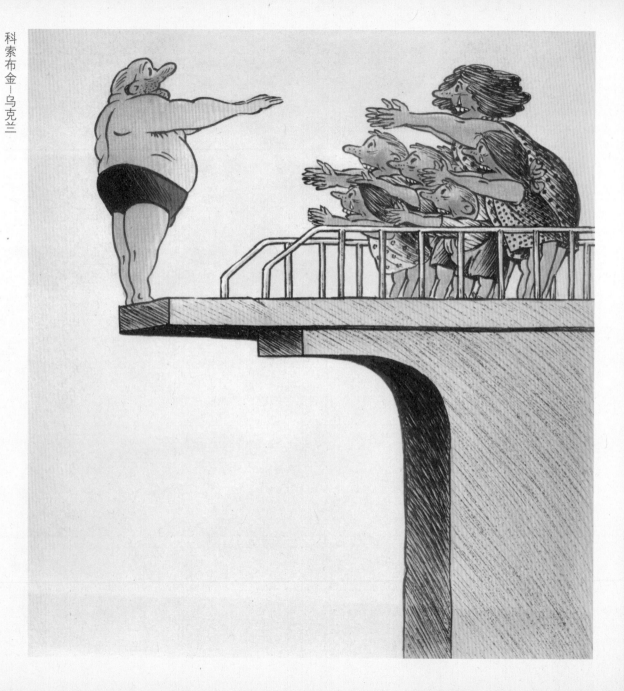

科索布金—乌克兰

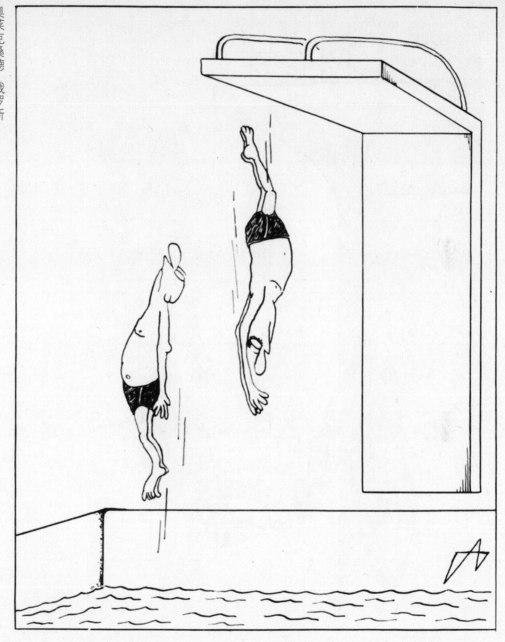

奥莱克桑德—俄罗斯

美妙节奏

扎恩科维—俄罗斯

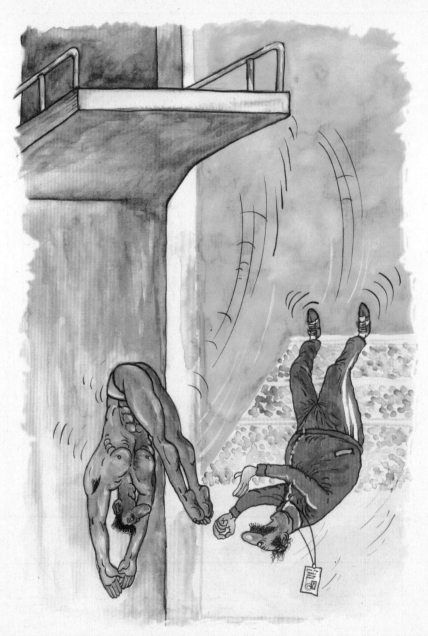

米尔扎维 · 阿塞拜疆

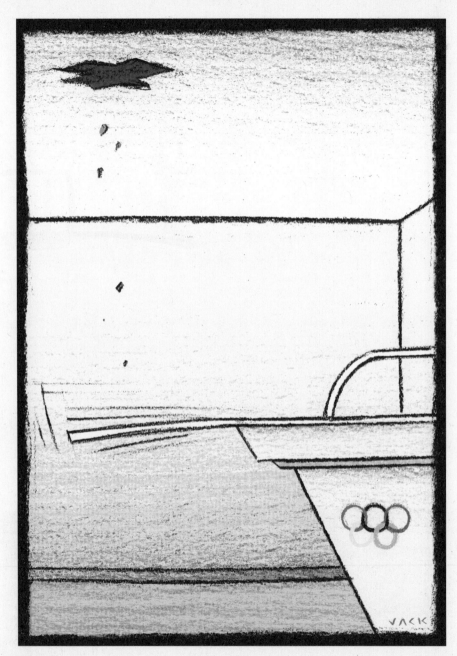

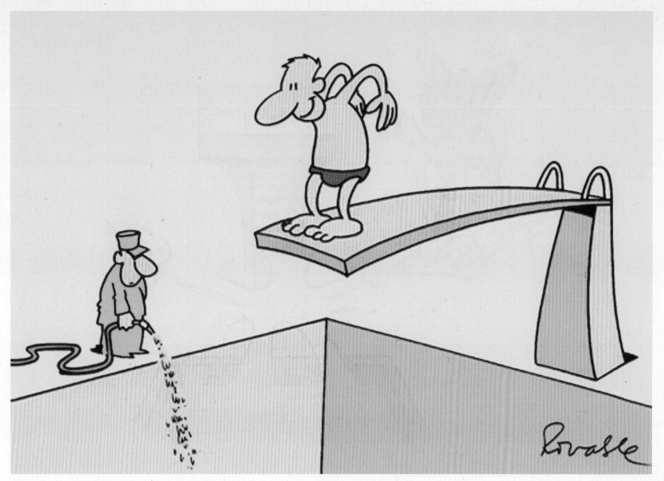

戴斯-巴西

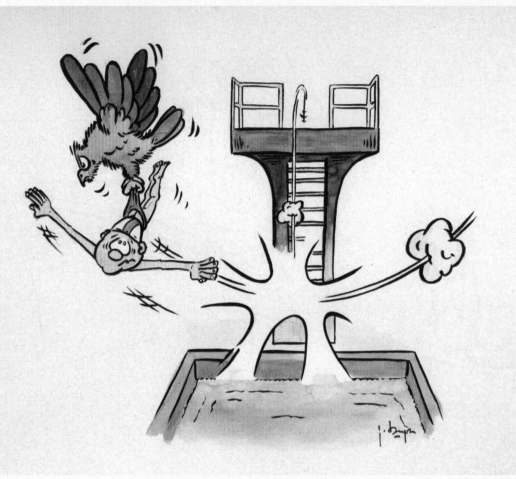

巴姆斯-比利时

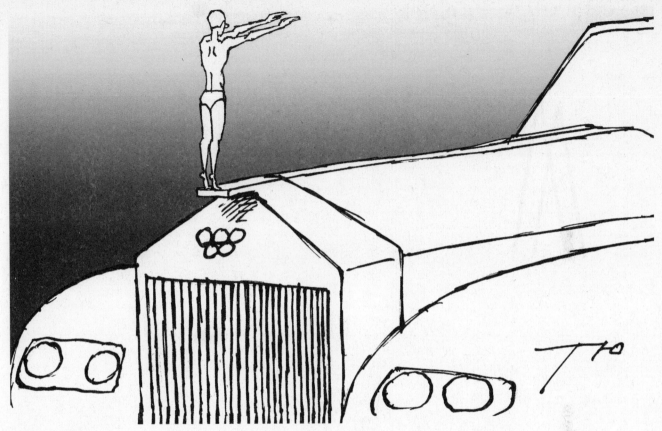

图尼－俄罗斯

罗纳戈—伊朗

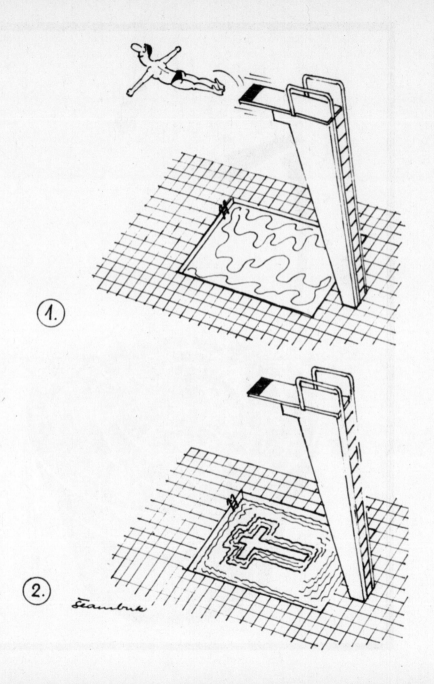

斯塔姆博克-斯洛伐克

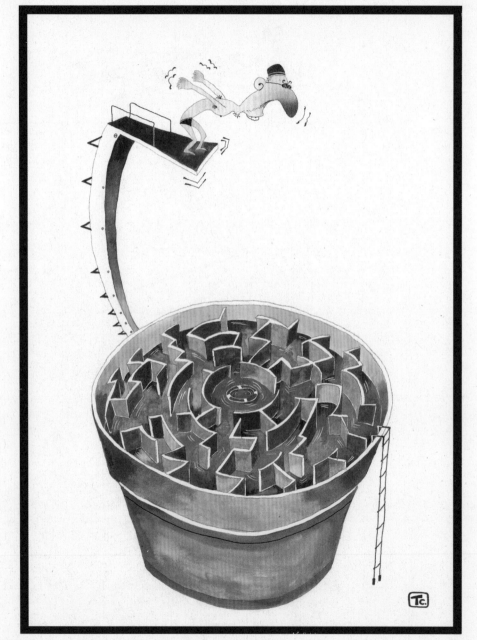

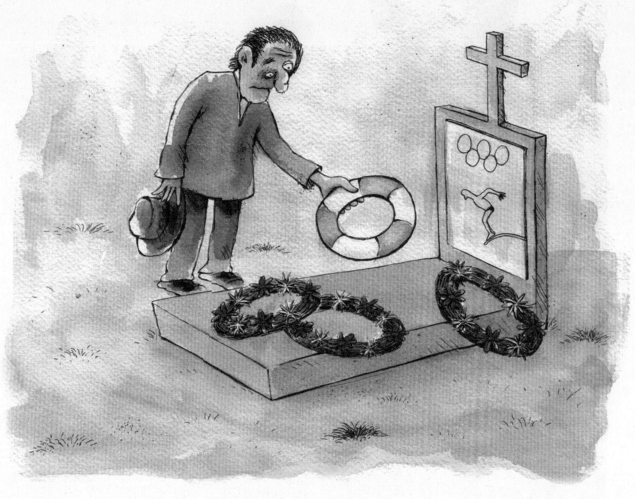

甘吉-也门

贝尔特—古巴

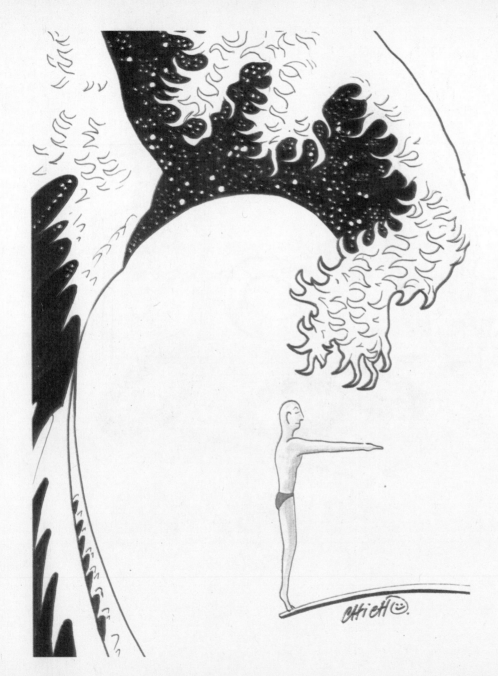

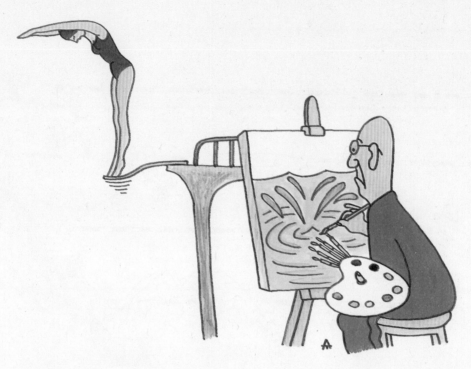

塔里姆诺维-英国

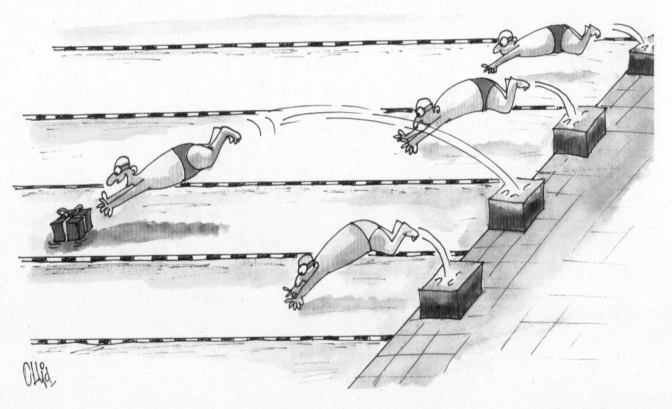

考利德-印度尼西亚

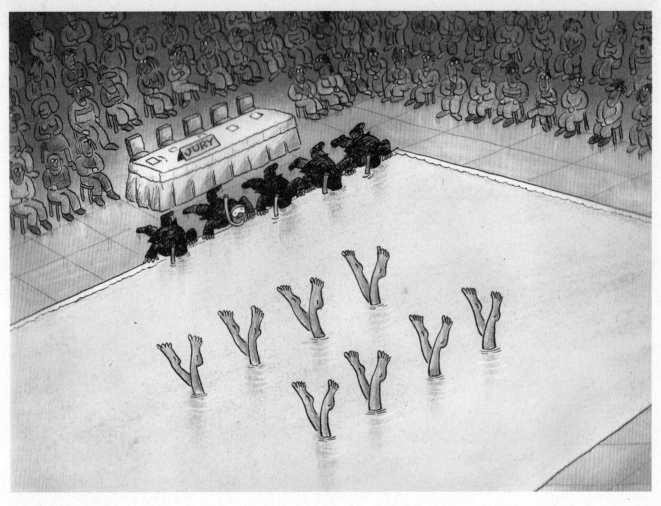

埃卡纳特-土耳其

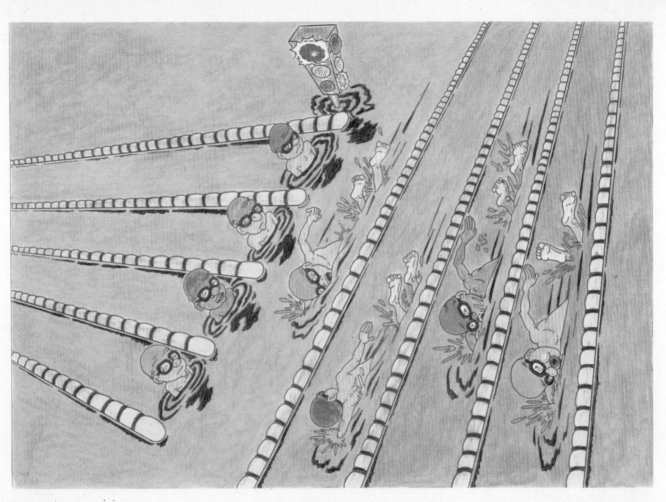

克里斯汀娜－巴西

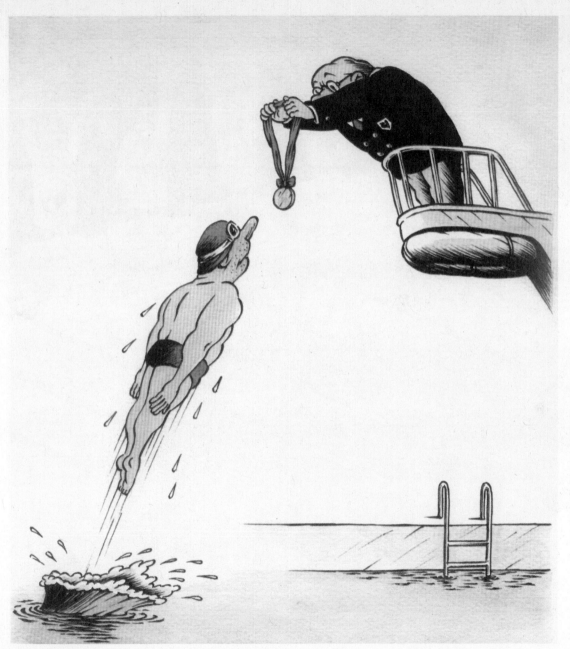

科索布金—乌克兰

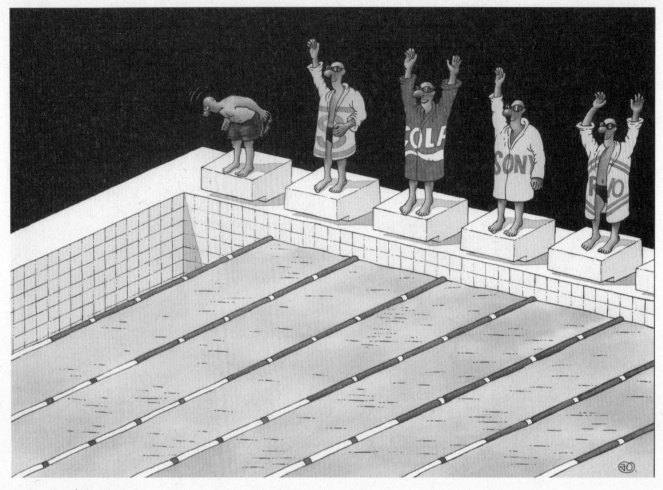

奥凯科维斯奇-以色列

萨巴特—阿根廷

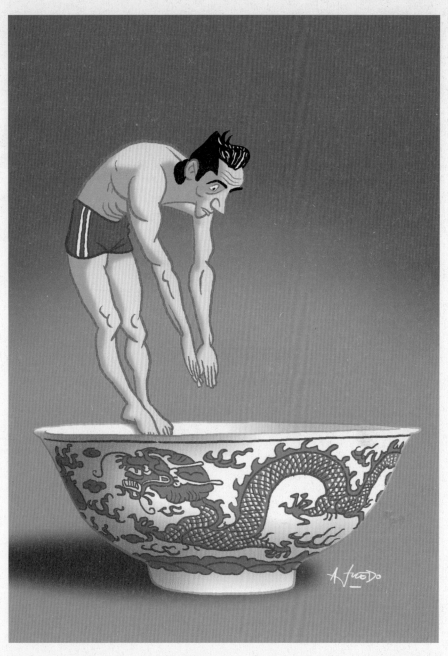

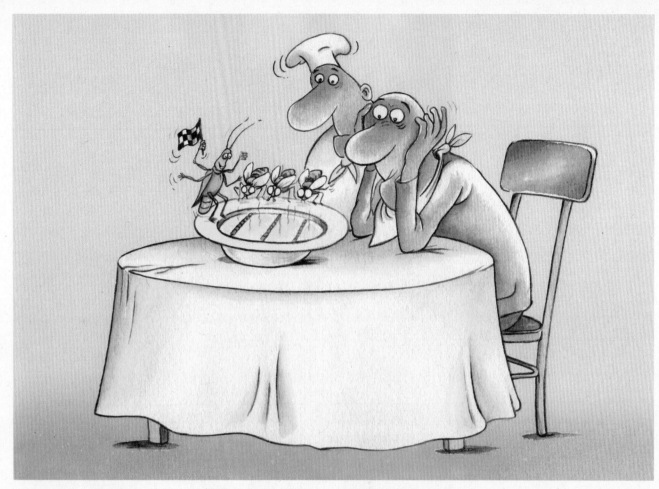

瓦尔特科-塞浦路斯

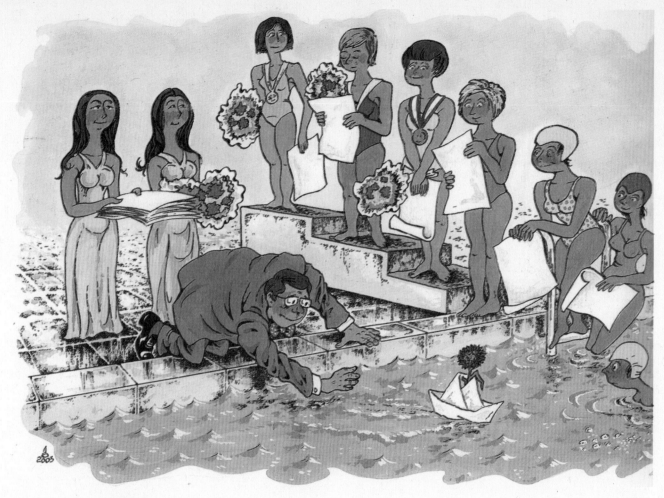

斯坦尼斯拉维–俄罗斯

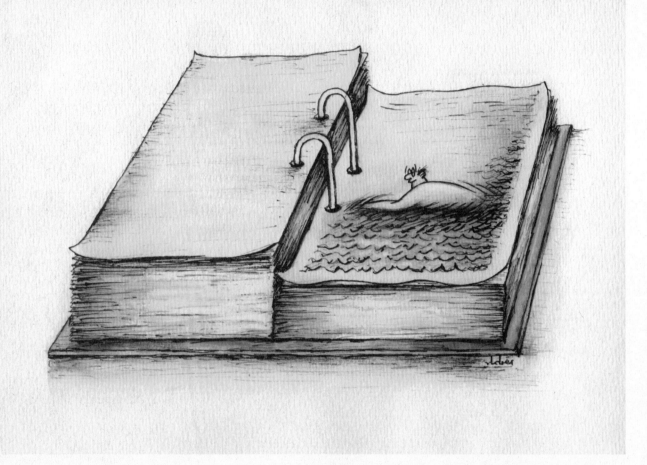

瓦拉迪米尔斯-立陶宛

比纳派—罗马尼亚

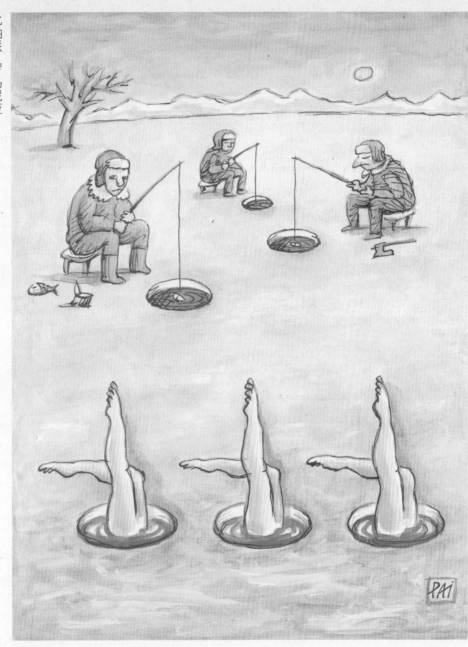

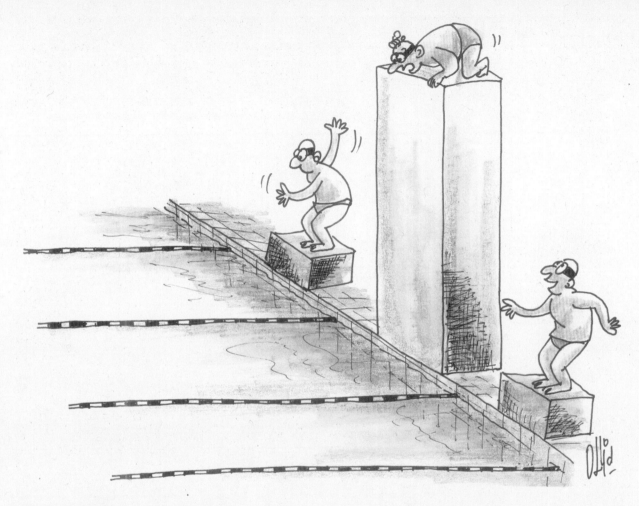

考利德-印度尼西亚

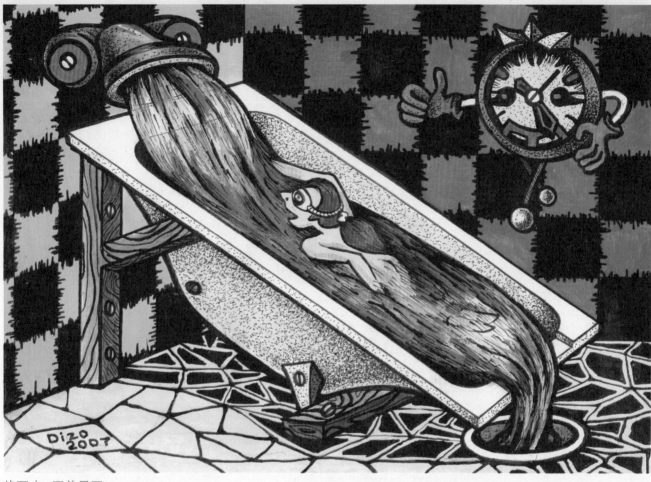

格瓦古-亚美尼亚

美妙节奏

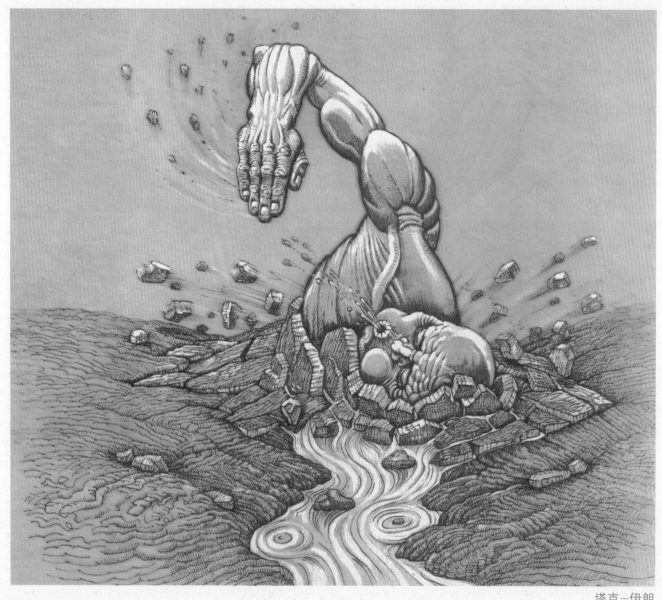

塔克－伊朗

埃斯梅尔—埃及

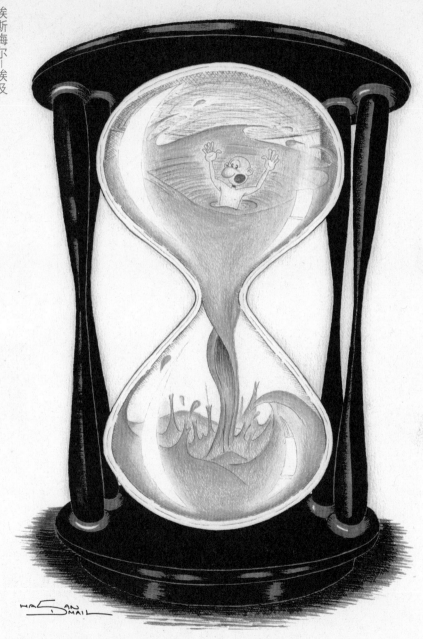

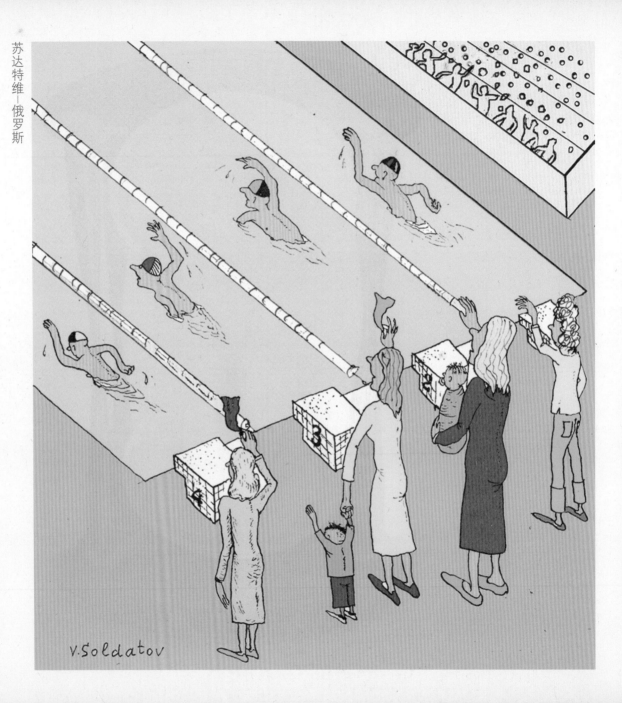

苏达特维—俄罗斯

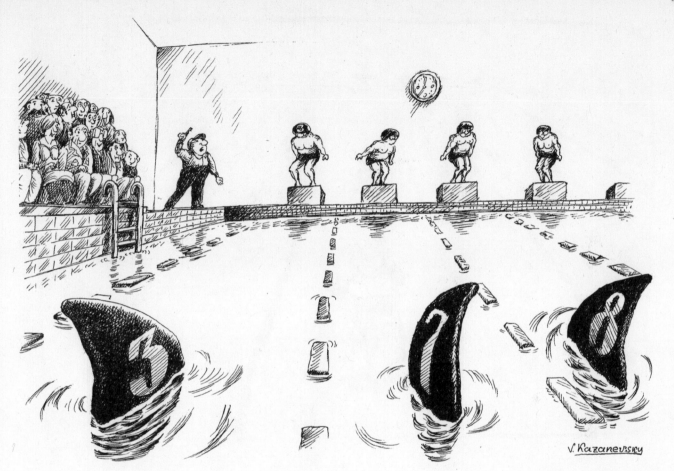

卡赞尼弗斯基-乌克兰

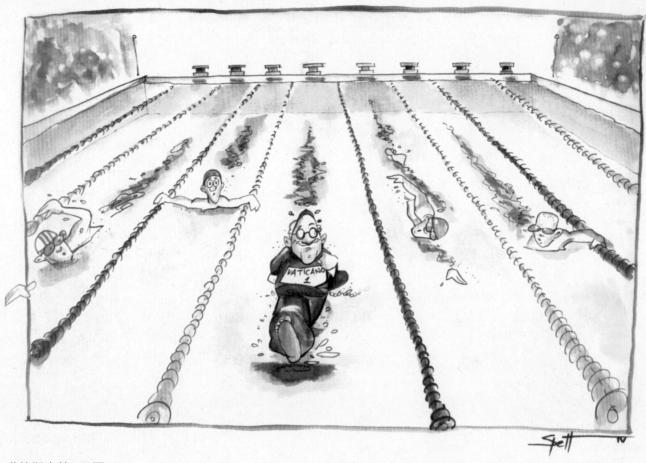

琳德斯皮特−巴西

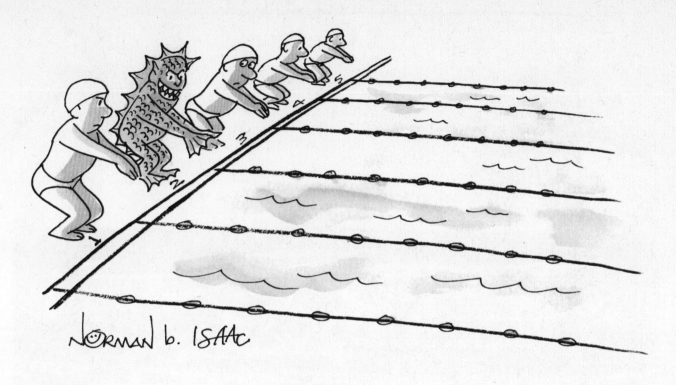

NORMAN b. ISAAC

伊斯埃克-菲律宾

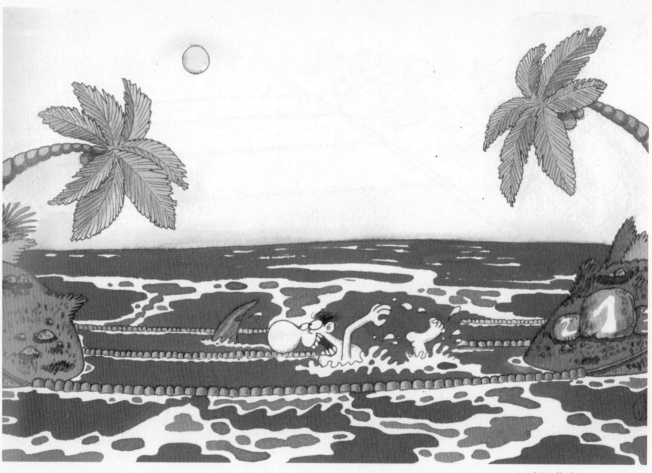

马瑞阿萨克斯-西班牙

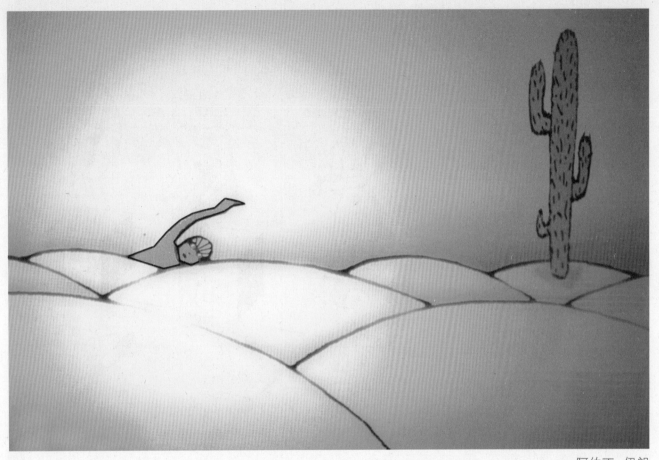

阿伯丁-伊朗

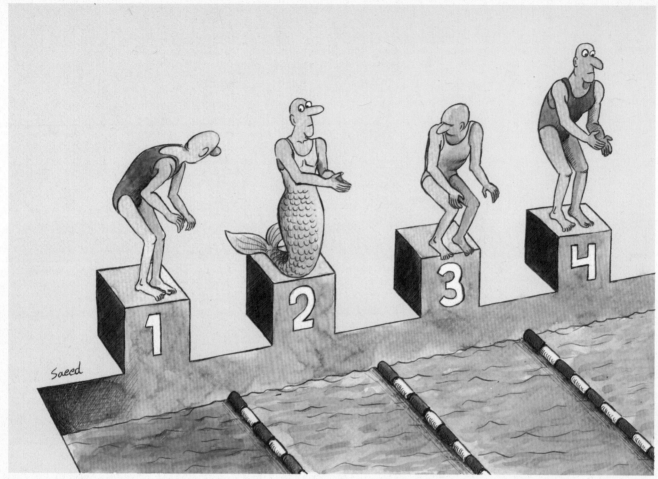

萨德奇—伊朗

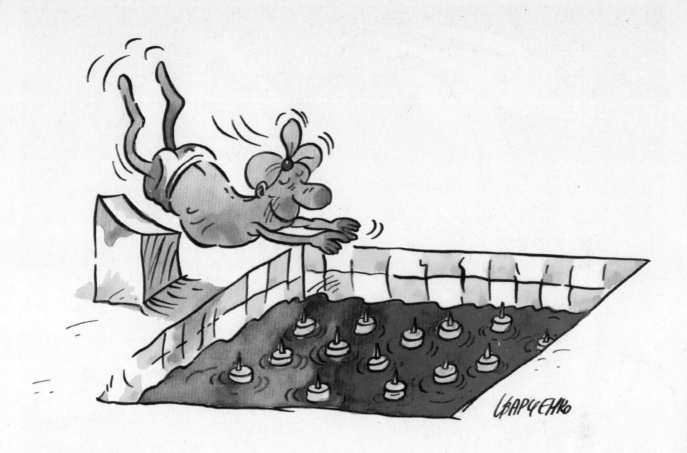

瓦尔特科-塞浦路斯

美妙节奏

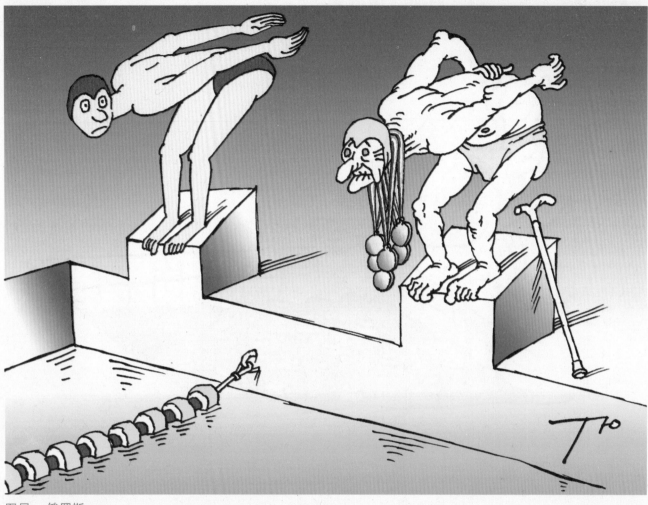

图尼 －俄罗斯

纳扎瑞－伊朗

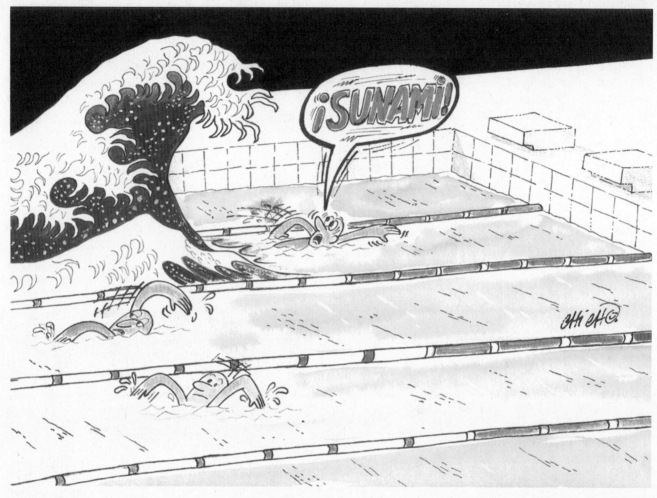

贝尔特-古巴

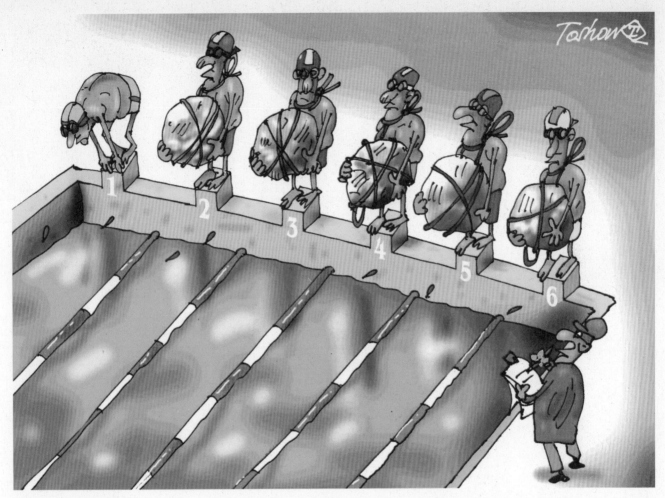

博克维奇－塞尔维亚

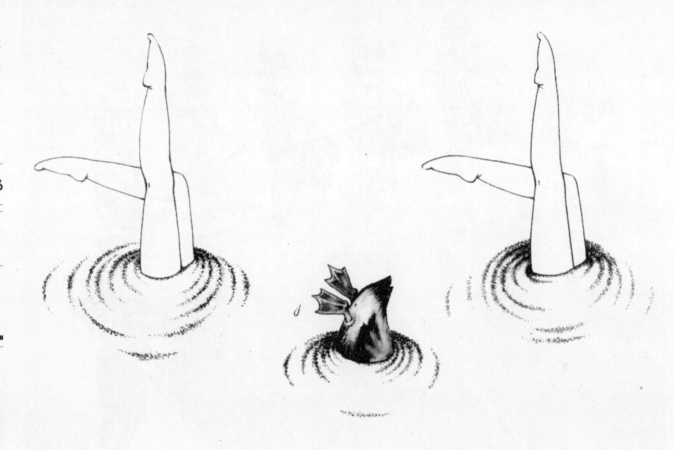

瓦拉迪米尔-俄罗斯

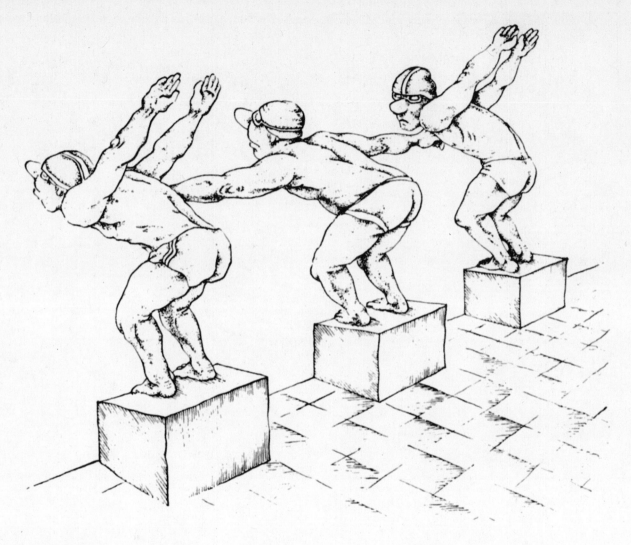

乌斯阿普-俄罗斯

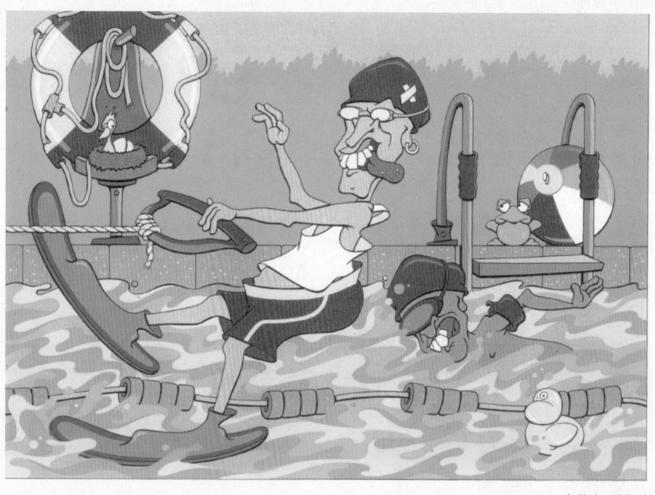

肯尼迪-爱尔兰

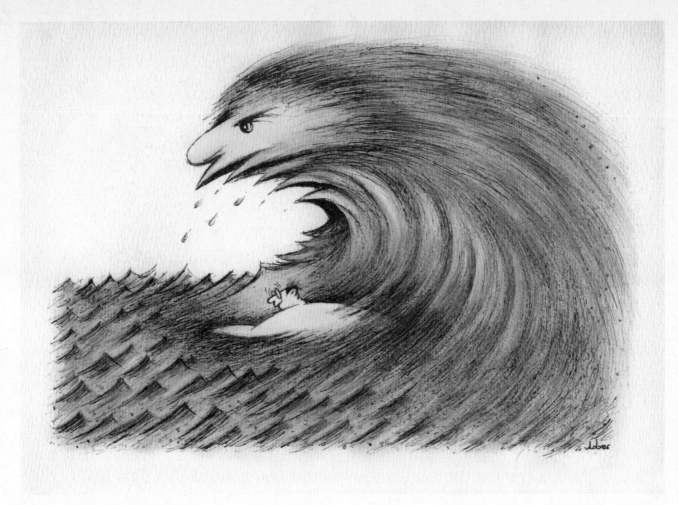

瓦拉迪米尔斯-立陶宛

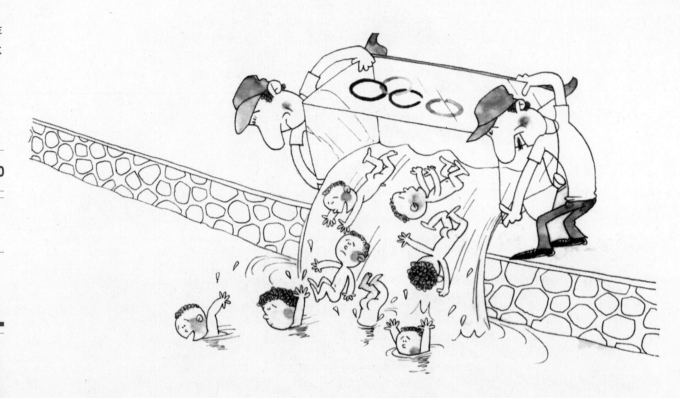

中野敏夫－日本

默德—伊朗·

格德瑞斯－比利时

阿布迪-伊朗

德尔庞-意大利

勃埃坦－巴西

美妙节奏

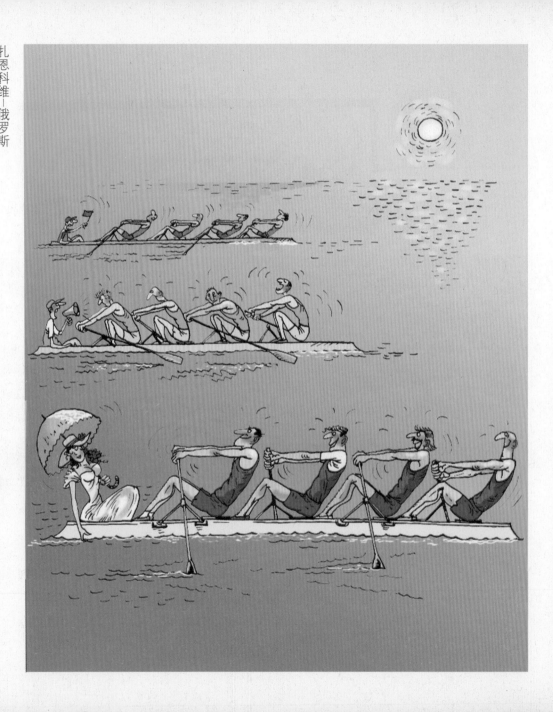

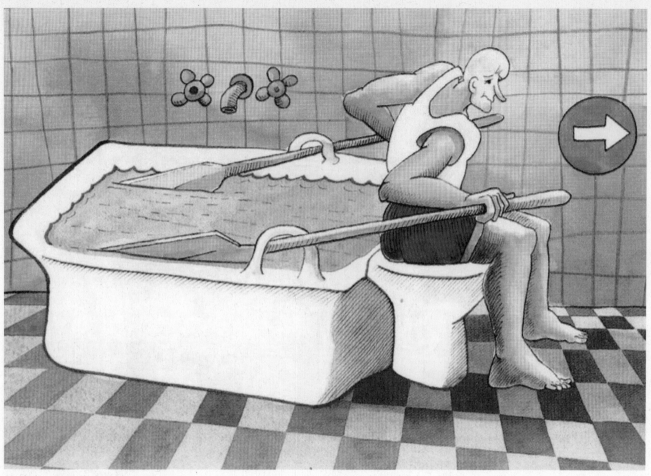

拉德克-斯洛伐克

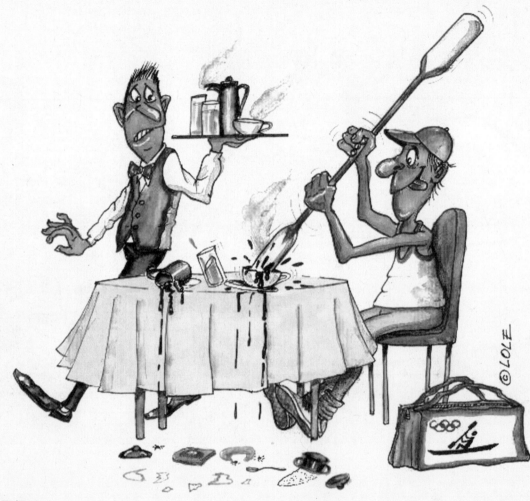

瑞莫里-阿根廷

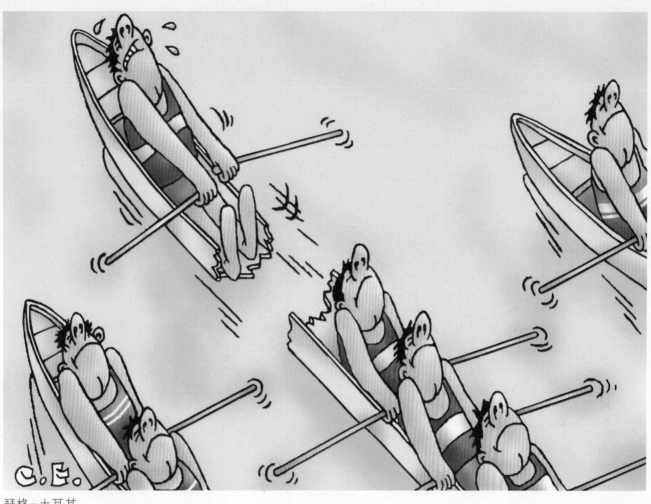

瑟格-土耳其

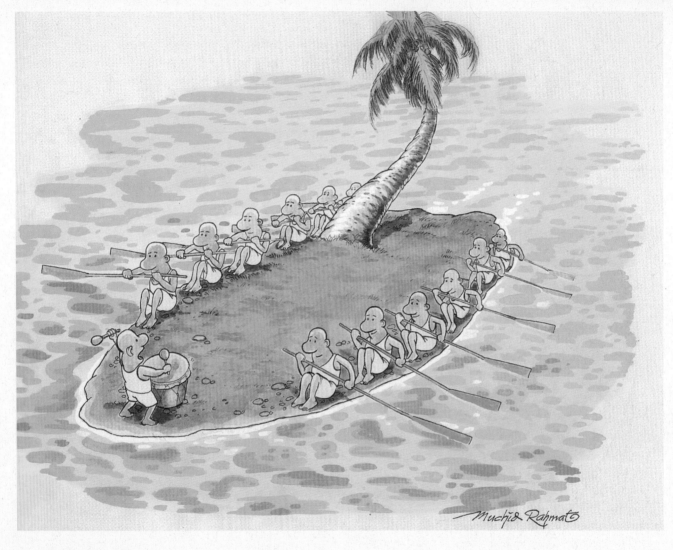

穆克德阿玛特-印度尼西亚

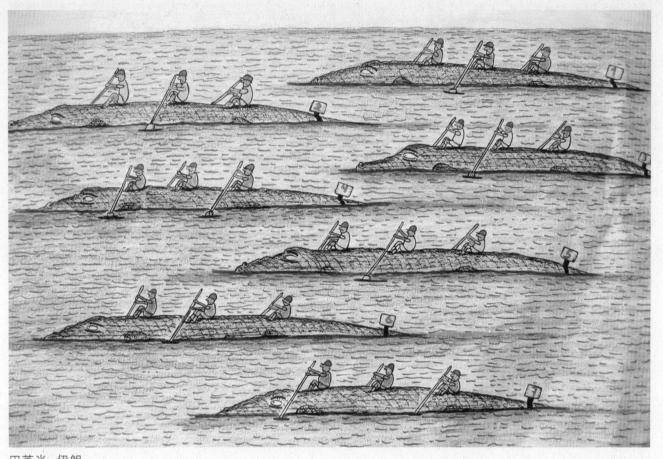

巴莱米-伊朗

美妙节奏

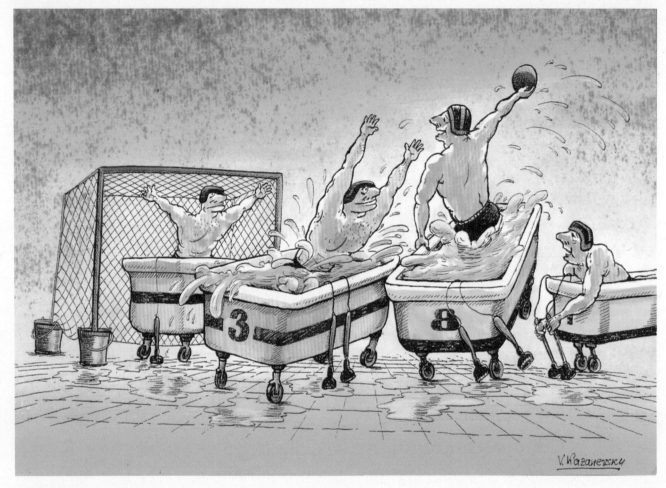

卡赞尼弗斯基-乌克兰

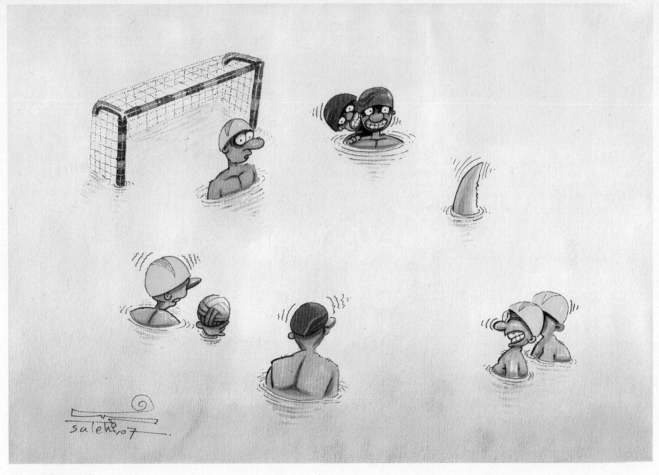

阿卜杜莱-伊朗

美妙节奏

安楚科维—俄罗斯

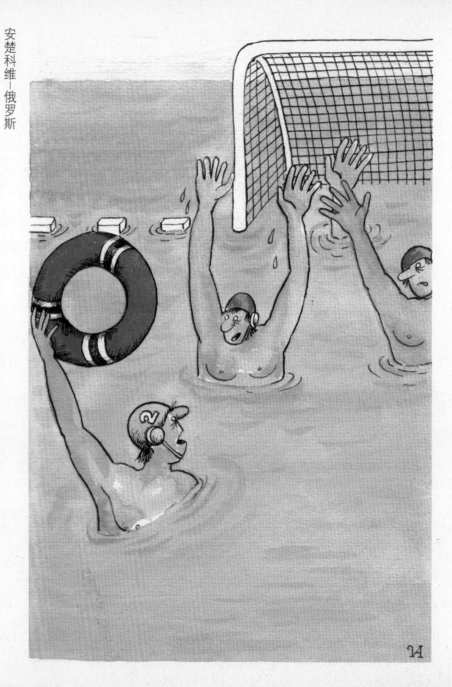

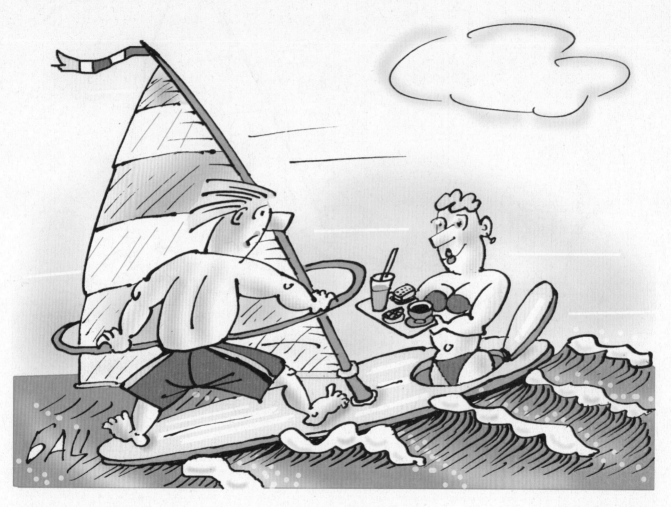

兹甘克维-俄罗斯

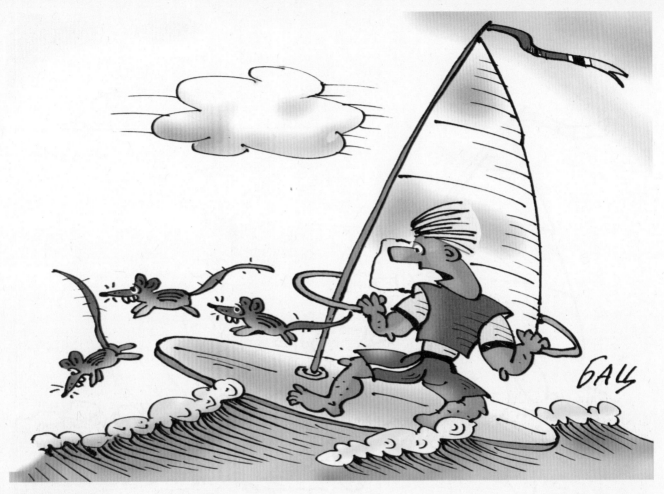

兹甘克维-俄罗斯

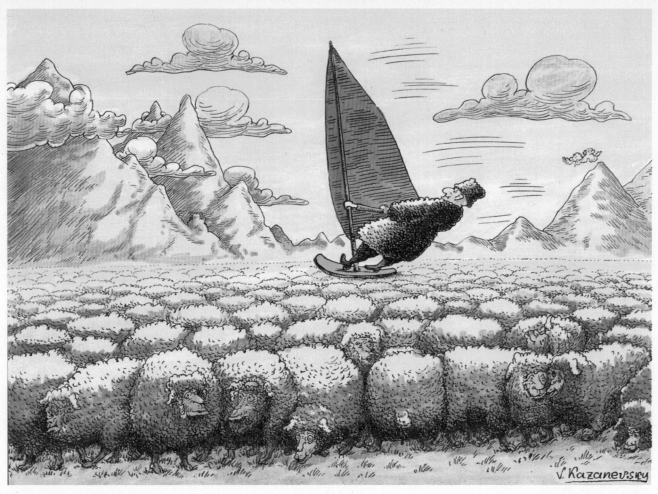

漫
画
体
坛
●
精
彩
瞬
间

卡赞尼弗斯基-乌克兰

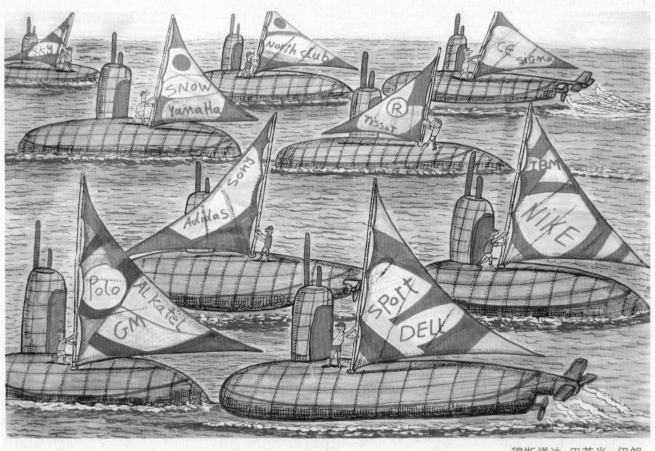

穆斯塔法 巴莱米－伊朗

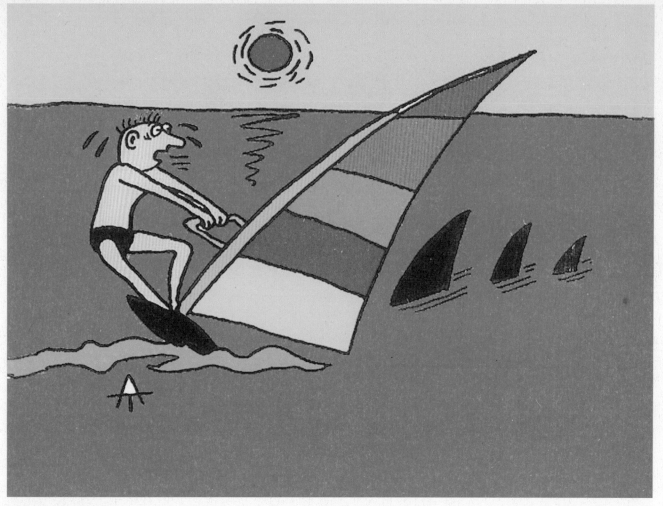

塔里姆诺维–英国

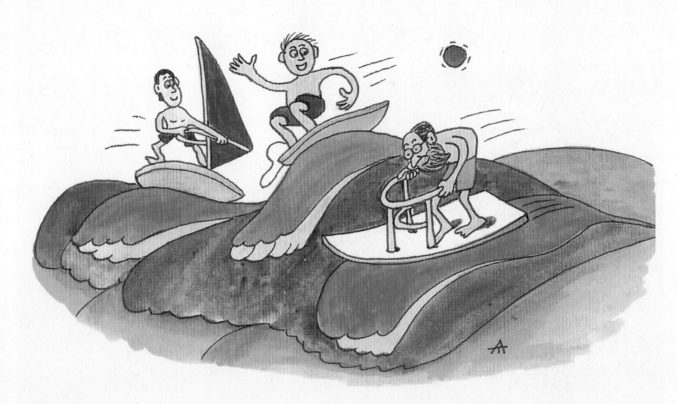

塔里姆诺维-英国